손글씨 나혼자 조금씩

손글씨 나혼자 조금씩(특별판)

지은이 정혜윤
펴낸이 임상진
펴낸곳 (주)넥서스

초판 1쇄 발행 2018년 2월 10일
초판 2쇄 발행 2018년 2월 15일

출판신고 1992년 4월 3일 제311-2002-2호
주소 10880 경기도 파주시 지목로 5
전화 (02)330-5500 팩스 (02)330-5555

ISBN 979-11-6165-274-0 03600

가격은 뒤표지에 있습니다.
잘못 만들어진 책은 구입처에서 바꾸어 드립니다.

www.nexusbook.com
큐리어스는 넥서스의 일반 딘헹본 브랜드입니다.

손글씨
나혼자
조금씩

따라 쓰기 좋은 문장 • 캘리그라피 라이팅북

행복이란 건
포도주 한잔, 밤 한 알
어름한 화덕, 바닷소리처럼
참으로 단순하고
소박한 것이라는 생각이 들었다
필요한 건
그뿐이었다

정혜윤 지음

Qrious

손글씨

손글씨로 나 자신에게
그리고 내가 아끼는 이들에게
위로와 힘을 주는 글귀를 선물할 수 있다면
얼마나 좋을까요?

나 혼자

바쁜 하루,
오로지 나 자신만을 위한 시간을 갖기란 쉽지 않죠.
아주 잠깐이라도 나만을 위한 시간,
혼자 노는 시간을 가져보세요.
좋아하는 음악도 틀어놓고 향긋한 커피도 마시며
손글씨를 한 글자 한 글자 써보는 거예요.

조금씩

나를 위한 시간을 정해서
한 페이지, 한 페이지
조금씩 써보기를 권합니다.
느릿하게 산책하듯 말이에요.
그 시간이 나 자신에게 큰 힘이 되어줄 거예요.

어떤 글씨를 쓰고 싶나요?

캘리그라피를 독학하겠다고 마음먹었을 때
여러분의 첫 마음은 어땠나요?

글씨를 잘 쓰고 싶어서,
힐링을 위해서,
글씨 쓸 일이 없어지는 것 같아서,
의미 있는 선물을 하고 싶어서…
다양한 이유들이 있었을 거예요.

저는요,
어릴 적부터 사소한 것들을 적는 걸 좋아했어요.
자연스레 모든 것에 손글씨를 쓰게 되었지요.
좋아하는 글귀를 써서 화장대 거울에 붙여놓고,
탐나는 레시피도 적어서 냉장고에 붙여놓고,
좋은 글귀가 있으면 친구들에게 적어주기도 하고,
선물 포장지에도 글씨를 쓸 정도였답니다.

글씨를 쓸 때면 항상 생각하는 게 있어요.
내가 쓴 글씨가 나에게 혹은 누군가에게
위로와 공감을 주었으면 좋겠다는 거예요.
그러다 보니, 글씨를 잘 쓰는 것보다는
'어떤 내용을 쓸까?'를 고민하게 되더라고요.

이 책을 통해 많은 분들이 다양하고
예쁜 글씨를 써볼 수 있었으면 좋겠습니다.
더 나아가 자신에게 크고 작게 영향을 줬던 생각이나,
글, 노래 등을 써 내려가며
생각을 정리하고, 힘을 얻는 시간을 가질 수 있기를 바랍니다.

이제부터 제가 도와드릴게요.

차례

책의 왼쪽은 따라 쓰기 좋은 문장을 다양한 글씨체로 써놓았어요.
이 부분을 [예시]라고 부릅니다.
[예시] 아래에는 해당 페이지의 글씨체를 쓸 때
필요한 포인트가 정리되어 있어요.
이 부분은 [손글씨 포인트]라고 부를게요.

'베껴 쓰는 책'이 아니라, '써보는' 책이에요.
[예시]와 똑같이 쓰려고 하지 마세요.
자신의 글씨체를 기본으로 해서 [손글씨 포인트]들을 활용해보는 거예요.

책을 더럽혀주세요! 마음껏 손글씨를 써보는 거예요.
이 책은 태어날 때부터 당신의 손글씨로 채워질 운명이었답니다.
망칠까봐 두려워하지 마세요. 그 과정 하나하나가 당신의 흔적이니까요.
그래도 걱정이 된다면 218쪽 [따라 쓰기 워크북]을 활용해보세요.
[예시] 글귀를 따라 쓸 수 있는 연습장이랍니다.

'나는 왜 저렇게 안 되지'하고 비교하거나 조급해하지 마세요.
그러면 손글씨를 쓰는 게 재미없어져요. 스트레스글 받게 되잖아요.
다른 사람들을 흉내내지 마세요. 나만의 글씨를 쓰는 거예요.

● 펜을 내려놓고, 글귀부터 천천히 읽어보세요.
처음에는 쓰는 데에만 신경을 쏟게 될 수도 있어요.
그 마음을 잘 알지만, 글에 담긴 감정을 최대한 느낀 후 쓰기 시작하세요.
쓰는 사람이 공감해야 더 예쁜 글씨를 쓸 수 있답니다.

● 나만의 글씨체를 찾아보세요.
[손글씨 포인트]를 따라 써본 후, 마음에 드는 글씨체를 찾았다면
그걸 활용해서 자신이 좋아하는 글귀를 연습장에 써보세요.
선호하고 자신 있는 글씨체가 생기면 그 걸로만 연습하는 분들도 있답니다.
이 책을 마칠 쯤에는 자기만의 글씨체로 좋아하는 글귀를
쓸 수 있었으면 좋겠어요.

● 캘리그라피를 어렵게 생각하지 마세요.
캘리그라피도 결국은 손글씨를 쓰는 작업이랍니다.
이 책에는 글씨를 잘 쓰는 방법보다는 일상에서 유용하게 활용할 수 있는
다양한 글씨체를 제시하는 데에 더 초점을 두었어요.
계속해서 조금씩 연습하다 보면
어느새 나만의 멋진 글씨를 쓸 수 있게 될 거예요.

1 자간과 띄어쓰기 간격을 좁혀서 쓰세요

자간은 글자와 글자 사이를 말해요. 자간과 띄어쓰기 간격을 좁혀주세요.
띄어쓰기를 너무 정확하게 하지 않아도 됩니다. 간격이 넓으면 한 덩어리로 보이지 않아
한눈에 안 읽히거든요. 물론 특별한 효과를 내기 위해 간격을 넓혀 쓰는 경우도 있지만,
기본적으로 좁혀서 쓰는 게 예쁘고 세련되어 보인답니다.

바라가만 보가도 좋은더기

→ 바라만바가도 좋은데기

2 자음을 작게 쓰세요

자음은 되도록 작게 써줍니다. 특히 받침으로 쓰인 자음은 더 신경 써줘야 해요.
받침이 너무 크면 글자가 불균형하게 보이거든요.
귀여운 글씨체를 쓸 때는 자음을 크게 쓰기도 합니다.

바라만 봐도 좋은데

→ 바라만봐도 좋은데

3 자음 ㄹㅁㅂㅎ을 특징 있게 써보세요

글씨체가 확 달라 보이게 만드는 마법 같은 자음들이 있어요.
바로 자음 ㄹㅁㅂㅎ이랍니다. 이 자음들을 특징 있게 쓰는 방법은
앞으로 하나씩 배워볼 거예요. 지금 당장 알고 싶다면 ㄹ은 25쪽,
ㅁ과 ㅂ은 56쪽, ㅎ은 98쪽에서 확인해보세요.

바라만 봐도 좋은데

→ 바라만 봐도 좋은데

4 글귀의 구도부터 잡아보세요

써보고 싶은 글귀를 몇 줄로 쓸지, 어떤 글자를 강조할지 구도를 잡고 써야 합니다.
마치 그림을 그리는 것처럼 미리 스케치를 하는 거죠.
블록을 끼워 맞추듯이 글자와 글자를 붙여서 배치해보세요.

바라만 봐도 좋은데

→ 바라만 봐도 좋은데

이렇게 간단한 팁만 활용해도

원래 나의 글씨와 많이 달라 보일 거예요.

글씨를 쓰다 보면 나의 습관들이 보이게 됩니다.

잘못된 습관은 아니니 걱정 마세요.

다만 앞으로 우리는 여러 가지 글씨체를 연습해야 하니까

조금 과감해져도 좋아요.

자음과 받침의 크기를 반 정도 줄이고,

모음도 길거나 짧게, 혹은 삐뚤게도 표현해보세요.

그리고 자간의 사이를 줄여보며 글씨 연습을 해주세요.

나도 모르게 평소 글씨처럼 쓰기 쉬우니

한 획 한 획 쓸 때마다 천천히, 집중해서 쓰는 거 잊지 마시고요.

시작할 준비 되셨나요?

아날로그 감성을
잘 살리는
연필

사각사각사각사각

오랫동안 알고 지낸 친구 같은
연필

필기도구 중 우리와 가장 인연이 깊지요.
처음 글씨를 배울 때도 연필을 썼잖아요.
익숙한 도구이기 때문에 편안한 마음으로
연습하기에 좋답니다.

처음 글씨를 배우던 때처럼
연필로 시작해보자구요.

연필은 글씨를 쓸 때 강약 조절도 할 수 없고,
흑색뿐이어서 특색이 없다고 생각할 수도 있어요.
하지만, 수수하고 아날로그적인 느낌을 가장 잘 표현해주는 도구랍니다.
작은 글씨로 긴 글귀를 쓰면 외로운 감성을 드러내는 데 효과적이에요.
아래 빈 칸에 평소 글씨체로 자신의 이름을 써보세요.

이번에는 마치 전혀 다른 다섯 명의 사람이 쓴 것처럼 다시 써봅니다.

이렇게 원래 나의 글씨체를 살펴본 후 새로운 글씨체들을 연습하면
내 글씨체도 얼마나 다양하게 변할 수 있는지 잘 느껴진답니다.

1

조금만 강조해줘도
손글씨의 맛을 잘 살려주는
자음 ㄹ을 써봐요.
가장 간단한 방법은
ㄹ을 알파벳 Z나
뒤집은 S처럼 쓰는 거예요.

라일락

2

알파벳 Z 두 개를 연결해서 쓴다는 느낌으로 ㄹ을 써보세요.
평소보다 크고, 길고, 과감하게 Z를 쓰면 돼요.
끝을 길게 빼주면 더 멋있게 보여요.

봄날

봄날

3

숫자 3과 2가 연결된 듯한 모양의 ㄹ을 써봅니다.
끝을 길게 빼도 잘 어울려요.

도레미파솔라시도

도레미파솔라시도

4

'근'이라는 글자를 쓰듯 ㄹ을 써보세요.
둥글둥글한 '근'을 써볼 수도 있어요.

놀러와 놀러와

바람이 불어오는 곳 바람이 불어오는 곳

별을 찾는 아이

별을 찾는아이

5

꼬불꼬불한 곡선으로
ㄹ을 표현하면 어떨까요?
몇 번 구부렸는지에 따라
느낌이 달라진답니다.

같이걸을까?

같이걸을까?

6

ㄹ은 좌우를 바꿔서 쓰는 것만으로도 독특하게 보인답니다.
알파벳 S처럼 쓰거나, 뾰족한 S처럼 표현하는 방법도 있어요.

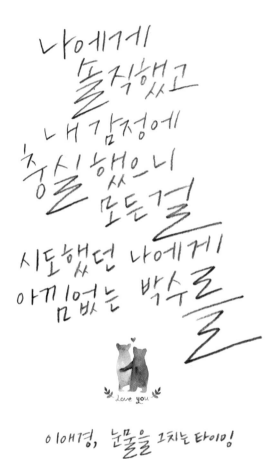

나에게
솔직했고
내 감정에
충실했으니
모든걸
시도했던 나에게
아낌없는 박수를

이애경, 눈물을 그치는 타이밍

나혼자 조금씩 써보기

이제부터 예시 손글씨를 보고, 오른쪽 페이지에 자유롭게 써보세요. 그대로 따라 써도 좋고,
설명을 보며 내 글씨체로 써도 좋아요. 어렵다면 218쪽 〈따라 쓰기 워크북〉부터 써보는 것도 방법이에요.
먼저 자음ㄹ을 과감하게 쓰는 것부터 해보세요. 알파벳 Z를 두 개 연달아 쓰듯 ㄹ을 쓰는 거예요.
ㄹ의 끝을 길게 빼면 더 강조되어 보일 거예요.

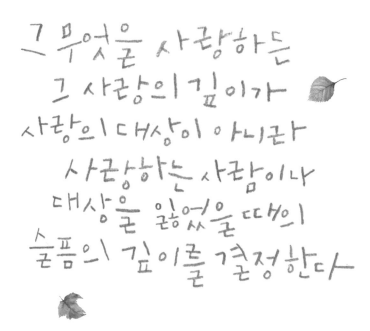

그 무엇을 사랑하든
그 사랑의 깊이가
사랑의 대상이 아니라
사랑하는 사람이나
대상을 잃었을 때의
슬픔의 깊이로 결정한다

제인구달, 희망의이유

자음 ㄹ을 '근'자를 쓰듯이

모음도 자음도 삐뚤빼뚤 써보세요. 어느 방향이든 좋아요. 규칙은 없습니다.
단, ㄹ을 쓸 때 '근'자를 쓰듯 표현해보세요.

울고있는 친구의
어깨를 두드리며
그녀가 다시 현실로
돌아갈때 쯤엔
많은게 변하지 않아도
다시 누군가를 사랑할수 있다는
마음을 가진채
돌아갈수 있었으면 좋겠다고
생각한다

조선진 , 반짝반짝 나의 서른

받침 ㄹ을 좌우로 뒤집어서
받침으로 쓰인 ㄹ을 좌우로 뒤집어서 써보세요.
원래 쓰던 방향으로 습관처럼 쓰기 쉬우니까 글자 하나하나에 집중해야 해요.
ㅗㅜㅡ 처럼 가로로 누워 있는 모음은 조금 길게 써봅니다.

날 불러주렴
한결같던 목소리로
날 데려가렴
꿈결같던 네 품으로

ㄱㅐ스ㅋㅓ, 네게간다

숫자 3 + 2 = 자음 ㄹ
알파벳 Z를 두 개 연달아 쓴 ㄹ은 날카로운 느낌을 줍니다.
반면 숫자 3과 2를 이어서 쓴 ㄹ은 과감하면서도 부드러운 느낌을 표현한답니다.

행운은
자전거레이스와
같은거야
기다리면
섬광처럼 지나가지
붙잡을 수 있을때
꼭 잡지 않으면
후회해

장피에르주네, 아멜리에

받침을 아주 작게
글자를 시작하는 첫 자음은 크게, 받침으로 쓰인 자음은 작게 써보세요.
받침만 아주 작게 써도 귀엽고 아기자기한 느낌을 주는 글씨체가 됩니다.
대부분의 경우 자음이 작아야 글씨가 예쁜데요, 특별한 효과를 낼 땐 크게 쓰기도 합니다.
소박한 그림을 곁들이면 글귀의 느낌이 더 살아날 거예요.

괜찮다
모든게 다
무너져도 괜찮다
너는 언제나 괜찮다
당신의 상처보다
당신은 크다

정혜신,
당신으로 충분하다

모든 간격을 넓게
자음과 모음 사이, 글자의 획과 획 사이 등을 모두 넓게 넓게 벌려주세요.
글자의 사이사이에 빈 공간이 많이 생기도록요. 그리워하는 마음, 외로움이 담긴 글귀와
잘 어울리는 방법이랍니다. 연필이 주는 쓸쓸한 느낌을 잘 표현할 수 있어요.

가장 흔한 HB
조금 더 짙은 4B
많이 짙은 6B

연필심도 종류가 다양해요.
필기할 때 쓰는 HB연필,
미술시간에 쓰던 4B연필,
그밖에도
9H부터 12B연필까지 있답니다.

H는 Hard의 줄임말이에요.
H계열의 연필은 앞에 높은 숫자가 붙을수록
심이 단단하고 색은 흐려집니다.

B는 Black의 줄임말이에요.
B계열의 연필은 높은 숫자가 붙을수록
부드럽고 진하게 쓰입니다.

물에 번지는 수성연필

물에 번지는 수성연필도 있답니다.

이름 그대로 물에 닿으면 번지는 효과를 낼 수 있는 연필이랍니다.

얼핏 보면 붓으로 쓴 것처럼 보이지만,

붓과는 또 다른 매력이 있어요.

나 사실 요새
정말 위로가 필요해
그래 그냥 괜찮다고
잘하고 있다고
되뇌고 다독여줘
내 맘 다잡을수 있도록

만쥬한봉지, 위로가필요해

HB와 4B를 섞어서
강조하고 싶은 단어는 진한 4B연필로, 그 외에는 HB연필로 써보세요.
심이 다른 연필을 섞어 쓰면 문장을 입체적으로 표현할 수 있어요.

인생은 모두가 함께하는
여행이다
매일매일 사는동안
우리가 할수있는건
최선을 다해 이 멋진
여행을 만끽하는 것이다

리처드 커티스, 어바웃타임

4B와 6B를 섞어서
4B보다 더 진한 6B연필도 활용해보세요. 강조할 부분은 6B로 크고 진하게,
그 외에는 4B로 작게 씁니다. 6B로 강조할 때 ㅏㅑ처럼 세로로 긴 모음의 획을 ㄱ자로 꺾어 써보세요.

아 사랑이었구나
그때 그대 눈물이
아 그대는 가는데
잡을 수가 없구나

신나라밴드
새벽에쓸수있는편지

수성연필을 물에 콕콕

수성연필의 심을 물에 살짝 찍어서 써보세요. 보통의 연필에서 느낄 수 없는
녹아버릴 것 같은 부드러운 필기감에 깜짝 놀랄 거예요. 마치 립스틱으로 쓰는 것처럼요.

역시 추억은
있는편이 낫다
애처로우면
애처로울수록
우리들 발자국에
깊이가 생긴다

요시모토바나나
바나나키친

수성연필로 힘을 주어서
이번에도 수성연필의 심을 물에 찍어서 써봅니다. 힘을 줘서 꾹꾹 눌러 쓰면
심이 뭉개지면서 더 진한 글씨를 연출할 수 있답니다. 그 힘에 따라서 글자의 느낌이 달라집니다.

한가하게
보이는 사람들도
마음을 두드려 보면
어딘가 슬픈소리가
난다

나쓰메소세키
<나는 고양이로소이다>

글자 위에 붓으로

물을 묻히지 않은 수성연필로 평소보다 여유 있고 크게 글자를 써보세요.
붓에 물을 묻힌 후 글씨 위를 따라 칠해봅니다. 마치 글씨가 길이고 물이 그 길을 따라가는 것처럼요.
부드럽게 번지는 모양이 부드럽고 잔잔한 느낌을 줍니다.
강조하고 싶은 부분은 붓으로 여러 번 덧칠해서 더 번지게 해보세요.

소박한 터치에
다양한 색을
더하는
색연필

기억의 서랍에서
색연필을 꺼내볼까요?

색연필이라는 말만 들어도
마음이 화사해집니다.

어릴 때 색색의 색연필을 늘어놓고
그림일기도 쓰고,
색칠공부도 하곤 했잖아요.

색연필은 연필의 소박한 감성은 그대로 살리면서,
다양한 색깔을 쓸 수 있다는 장점이 있어요.

마음에 드는 색연필 하나를 고릅니다. 어떤 색이든 좋아요.

손이 가는 대로 스윽스윽 선을 그어보세요.

힘을 줘서 진하게 써보고 또 힘을 많이 빼고 흐리게도 써봐요.

색에 어울리는 간단한 작은 그림도 그려보고요.

색연필의 필감을 느껴보는 거예요.

1

손글씨의 매력을 잘 살려주는 자음 ㅁ과 ㅂ을 쓰며 손을 풀어볼까요?
세로로 작대기 하나를 긋고, 거기에 알파벳 Z를 붙여서
쓴다는 느낌으로 ㅁ을 써보세요.

ㅁ끼끔껌틀

ㅁ마음이뭉클

2

멋 부리지 않고 담백한 사각형으로 ㅁ을 써볼게요.
정사각형 또는 직사각형을 그린다고 생각해보세요.

모락모락

무지개뜬아침

3

마름모로 ㅁ을 표현해도
독특한 효과를 낼 수 있어요.
어떤 모양의 사각형이든
ㅁ을 대신할 수 있답니다.

꿈결처럼

꿈결처럼

달콤한 그리움

달콤한 그리움

바람결에

바람결에

4

이번에는 ㅂ을 연습해볼까요?
ㅁ을 쓸 때처럼 작대기를 긋고
그 옆에 무한대 ∝ 혹은 물고기 모양을
그리듯 써보세요.

사막의 별을 보았나요?

사막의 별을 보았나요?

5

알파∝ 모양처럼 끝 삐침을
과감하게 쭈욱 빼보세요.

반딧불이

여수밤바다

6

알파벳 A를 거꾸로 한 것처럼 ㅂ을 뾰족하게 써보세요.
둥글게도 써봅니다.

바나나한입

방울방울

오늘밤,
불꽃놀이 축제에
같이 갈래요?

장건재 〈한여름의 판타지아〉

특별한 단어에 어울리는 색으로
강조하고 싶은 단어를 찾아서, 그 단어에 어울리는 특별한 색으로 글씨를 써보세요.
색연필로 쓸 때 가장 먼저 할 일은 써보려는 글귀를 읽으며 어떤 색이 어울릴지 생각해보는 거예요.
만일 무거운 내용의 글귀를 알록달록한 색으로 쓴다면 글의 분위기를 살릴 수 없겠죠?
글귀의 내용과 어울리는 글씨체가 있는 것처럼, 어울리는 색을 고르는 것도 중요합니다.

맑은 미소 고운 눈빛
뛰노는 아이들 처럼
오래전의 기억들을
간직하고 있는 작은별
이젠 찾을 수 없는걸까?

윤상 <행복을 기다리며>

자음 ㅇ 색칠하기
동그라미를 색칠하듯 ㅇ을 색으로 채우는 방법이에요.
안으로 들어갈수록 색이 점점 연해지도록 그라데이션 효과를 줘도 좋아요.

매일매일이
좋을 수는 없어
그런데
잘 찾아보면
매일매일
좋은 일은 있다구

A.A.밀른 -곰돌이푸우-

알록달록 여러 가지 색으로
써보고 싶은 색을 모두 골라보세요. 한 글자 한 글자 크기도 다르게, 색도 다르게 써보는 거예요.
장난스러운 느낌을 연출할 수 있어요.

손글씨와 삭은 손그림은 잘 어울려요.

그림 실력이 없다고 좌절하지 마세요!

아주 간단하게 그릴 수 있는 몇 가지 방법을 알려드릴게요..

//////// **여름나무와 가을나무** ////////

구름 한 점과 매치하면
정말 간단하죠?

붉은색 색연필로
바닥을 쓱쓱!

//////// **곰돌이, 강아지, 고양이** ////////

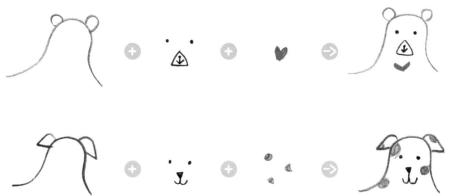

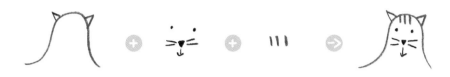

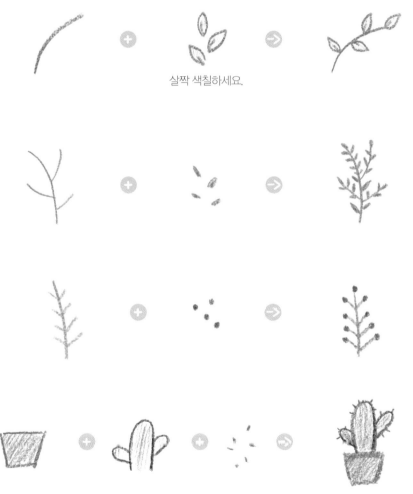

살짝 색칠하세요.

그라데이션 효과를 주어도 좋아요!

꽃을 따는
마음이아니라
나무를 심는
마음이었으면
우리의 시간은 …

황경신, 밤열한시

줄마다 색을 바꾸어서
비슷한 색의 색연필을 몇 개 고르세요. 한 줄 한 줄 다른 색으로 적어봅니다.
마지막 줄로 갈수록 진한 색을 쓰면 그라데이션을 한 것처럼 보여요. 글귀와 어울리는 그림도 그려보세요.

꿈에선 놀아줘
비가오지않는
꿈에선놀아줘 *
사람도 많지않아
꿈에선 놀아줘 *
해 저물때까지
* 꿈에선놀아줘
*열이 질때까지

루사이트토끼 꿈에선 놀아줘

자음 ㄹ과 ㅁ 강조하기

앞에서 연습했던 ㄹ과 ㅁ에 집중하며 써보세요.
글귀의 구도도 왼쪽과 오른쪽으로 왔다갔다 하며 재미있게 구성해봅니다.
왼쪽에 있는 글귀는 크게, 오른쪽은 작게 써서 대비 효과를 주어도 좋아요.

깊은맛은
그냥나오는게 아니야
시간이 필요하지

아베야로 <심야식당>

모음을 길게, 받침은 작게
ㅏㅑㅓㅕㅣ처럼 세로로 긴 모음을 길게 길게 써볼까요? 대신 받침은 크기를 조금 줄여주세요.
간단하고 아주 쉬운 그림도 하나 곁들여서 써볼게요.

내 비밀은 이런거야
그건 아주 단순해 *
오로지 마음으로만 보아야
잘 보인다는 거지
중요한 건 눈에 보이지
않는단다

* 생텍쥐페리 <어린왕자>

자음과 모음을 둥글게
자음은 크고 둥글둥글하게, 모음은 활이 휘어진 것처럼 써보세요.
부드럽고 사랑스러운 글씨체여서 청첩장에도 잘 어울린답니다.

다양한 모양의 프레임을 그린 후

그 안에 손글씨를 쓰면 장식 효과가 생겨요.

어떤 모양의 프레임을 쓸 지 선택한 후, 연필로 프레임을 스케치해요.

글씨를 쓰고 나서 지워야 하니까 아주 흐릿하게 그리는 게 좋아요.

간단한 방법은 동그라미를 그리고 안쪽을 손글씨로 채우는 거예요. 타원형도 활용할 수 있겠죠?

세모 모양의 프레임 안에 쓸 때는
아래로 갈수록 점점 글씨를 크게 써보세요.
혹은 줄마다 색을 바꾸어 써도 잘 어울려요.

큰 물방울 프레임 안에는
세로쓰기를 하면 잘 어울려요.
물방울이 똑똑 떨어지는 것처럼요.

프레임 안에 쓸 때는 여백이 생기지 않도록 글자를 꽉꽉 채워주세요. 특히
반침이 너무 커지지 않게 신경 써야 해요. 반침이 너무 크면 윗줄과 아랫줄
사이에 여백이 생겨서 비어 보일 수 있거든요. 글자 모양이 딱 떨어지지 않
아도 괜찮아요. 삐뚤빼뚤하더라도 블록처럼 차곡차곡 쌓아나가면 돼요.

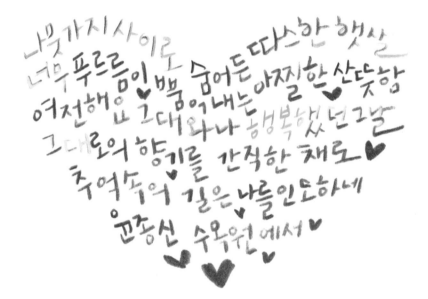

하트 모양 프레임 안에

연필로 흐릿하게 하트를 그립니다. 이때 가운데 움푹 파인 곳은 너무 깊지 않게 그려주세요.
깊으며 글씨 쓰기도 어렵고 모양이 어그러질 수 있거두요.
쓰다 보면 글자 사이에 빈 곳이 많아 보일 수도 있는데요, 곳곳에 하트를 그려넣어보세요.
글귀를 다 썼다면, 연필로 스케치한 하트를 지우개로 살살 지우면 됩니다.

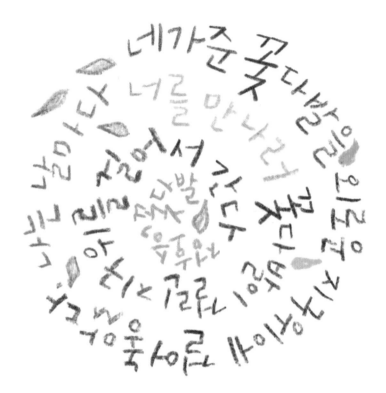

소용돌이 모양으로

연필로 동그라미를 흐릿하게 그려주세요. 바깥쪽에 시작점을 잡아서 안쪽으로 글씨를 써볼 거예요.
빙글 빙글 돌아가는 소용돌이 모양으로요. 종이를 돌리면서 쓰면 좀 더 수월하게 쓸 수 있을 거예요.
강조할 단어는 다른 색으로 표현해보는 것도 좋아요.

돌돌이 색연필로 써볼까요?
시험지를 채점할 때 쓰던, 빨간 색연필요.

돌돌이 색연필은 울퉁불퉁한 질감이 참 좋아요.
붓으로 쓸 때 끝이 하얗게 갈라지는 갈필 효과처럼
돌돌이 색연필은 중간 중간 하얗게 비는 듯한 느낌이 매력적이지요.
덤덤하면서도 묵직한 느낌의 글씨를 쓸 수 있답니다.

다만 힘을 너무 세게 주면 색연필이 부러질 수 있으니
힘 조절을 잘해주세요.

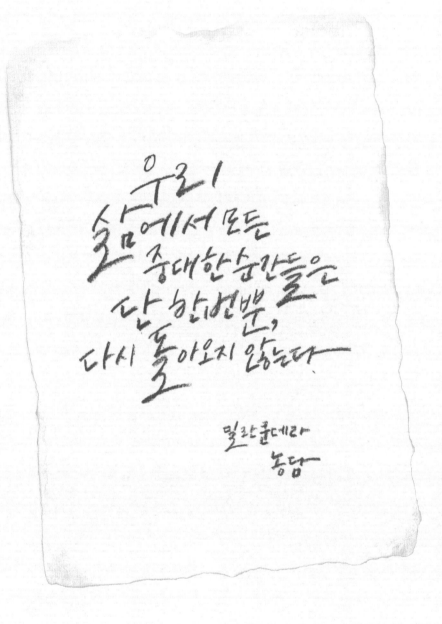

우리
삶에서 모든
중대한 순간들은
단 한번뿐,
다시 돌아오지 않는다

밀란 쿤데라
농담

자음 ㄹ을 크게 크게

숫자 3과 2가 연결된 것처럼 ㄹ을 써볼 거예요. 받침으로 쓰인 ㄹ은 더 과감하게 강조해보세요.
돌돌이 색연필의 질감을 느끼며 쓰는 게 중요하답니다.

빛바로선 내 마음도
심상한 나란 사람도
그저 쉴수 있는 너의
편안함이
댔으면

커피소년 <연탄 한게 좋아>

자음 ㄹㅁㅂ에 신경 써서
연필이나 검은 색연필처럼 연출하기에 자칫 심심해 보일 수 있는 도구로 쓸 땐
글자 크기를 다르게 해서 입체적인 느낌을 살려보세요. ㄹㅁㅂ도 강조하면 더 효과적이랍니다.

사과나무나
호두나무처럼
서둘러 어른이 되는 건
중요하지 않다
아직 봄인데 여름으로
가려고 하지말자

헨리 데이비드 소로우
< 고독의 즐거움 >

기교 없이 담백한 ㅁ으로
자음 ㅁ을 멋내지 않고 써보세요. 정사각형 모양은 물론 위나 옆으로 길쭉한 직사각형을
활용해도 좋아요. 자음 ㅂ과 ㅎ도 기교 없이 쓰면 담담한 톤의 글씨를 쓸 수 있습니다.

"메리 아줌마,
어디갔다왔어요?"

"동화속 나라. 사람은 누구나
자기만의 동화속 나라를
가지고 있는거야"

패멀라 린던 트래버스
< 메리 폴핀스 >

모음을 삐뚤빼뚤하게
너무 삐뚤빼뚤한 거 아닌가 싶을 정도로 모음을 여러 방향으로 자유롭게 써보세요.
반듯하게 쓰던 버릇 때문에 처음에는 작 안 써질 수도 있어요.
그럴 땐 아래에서 위로, 오른쪽에서 왼쪽으로, 원래 글씨를 쓰던 반대 방향으로 선을 그어보세요.
예측하지 못했던 굵기와 방향으로 선이 그어져서 더 개성 있어 보인답니다.

일정한 크기로
단정하게 쓰기 좋은
플러스펜

뜻밖으로 매력적인 손글씨 도구 플러스펜

연필만큼이나 주변에서 쉽게 볼 수 있는
플러스펜

몇백 원이면 살 수 있어서 부담도 없고,
평소에 많이 다뤄봤기 때문에 익숙하죠.

새로 산 플러스펜을 처음 쓸 때면
뾰족하고 싹싹한 소리가 나요.
처음엔 얇은 글씨를 쓰기에 좋고, 쓰다가 뭉뚝해지면
부드러운 필기감을 느낄 수도 있지요.

플러스펜은 일정한 크기로 글씨를 쓰기에 좋아요.
무게도 가벼워서 긴 글을 오래 써도 손에 부담을 주지 않고요.
항상 보던 검정색 플러스펜 이외에도
다양한 색깔이 있으니 활용해보세요.

오래 알고 지낸 플러스펜이지만,

본격적으로 글씨를 쓰기 전에 친해질 시간이 필요해요.

마치 셰프가 재료 고유의 맛을 알고 있어야 요리에 활용할 수 있듯요.

아래 빈칸에 직선을 그어보고, 동그라미도 그려봅니다.

손에 힘을 주고 써보고, 간신히 펜을 잡고 있을 만큼 힘을 빼고도 써봐요.

이것저것 끄적이면서 펜의 느낌을 익혀보세요.

1

ㅏ ㅑ ㅓ ㅕ ㅣ ㅐ ㅒ ㅔ ㅖ처럼
세로로 긴 모음의 윗부분을
마치 ㄱ을 쓰듯 꺾어서 써보세요.
평소 쓰던 것보다는 약간 길고
반듯한 직선이면 더 좋아요.
자음은 조금 작게 써보세요.

지난날

지난날

가을이오면

가을이오면

2

ㅗ ㅛ ㅜ ㅠ ㅡ 처럼
가로로 누운 모음의 한쪽 끝을 위로 꺾어서 써보세요.
콧수염이 난 아저씨처럼 재미있는 글자가 된답니다.
왼쪽이든 오른쪽이든 꺾는 방향은 상관없어요.
다만, 아래쪽으로 꺾으면 모양이 예쁘게 나오지 않을 수도 있습니다.

두고온 그곳 두고온 그곳

슬픈마음 슬픈마음

3

ㅎ도 여러 가지로 변형하기 좋은 자음입니다.
ㅎ의 획을 둥글게 아래 방향으로 쓰면, 마치 웃는 눈처럼 글자가 변합니다.
반대로 획을 위쪽으로 구부리면, 화가 난 것 같은 모양이 되지요.

함께흥하는여행

혼자하는여행

4

점을 찍고, 숫자 6을 좌우로 뒤집은 것처럼 ㅎ을 써봅니다.
끝을 길게 빼도 느낌이 달라져요.

하늘하늘

수고했어 오늘 하루

5

ㅎ의 첫 번째 획이나
두 번째 획을 쓸 때
길게 늘어뜨려보고,
짧게도 써보세요.

호랑이가 어흥

호랑이가 어흥

휘파람이 휘이이

휘파람이 휘이이

가을 운동회

가을 운동회

야자수 아래에서

야자수 아래에서

6

자음 ㅇ도 작은 변화만으로
포인트를 줄 수 있어요.
원을 그린 양끝 선이 서로 붙지 않게,
또 서로 겹치도록 써보세요.

7

세모로도, 또는 물방울 모양처럼 뒤집힌 세모로도 ㅇ을 쓸 수 있어요.
같은 듯 같지 않은 작은 변화에 집중해주세요!

빗방울 빗방울

어디로 떠날까요? 어디로 떠날까요?

중요한 건
엄청난 즐거움 보다는
작은 것에서 즐거움을
찾아내는 자세랍니다

저는 행복해지는 진짜 비결을
알아냈어요
바로 현재를 사는 거예요

과거에 얽매여서
평생을 후회하며 산다거나
미래에 기대는 것이 아니라

지금 이 순간
최대의 행복을 찾아내는 것이죠

진 웹스터 , 키다리아저씨

세로로 긴 모음을 꺾어서
앞에서 연습한 대로 세로로 긴 모음의 윗부분을 꺾어 써보세요.
글씨마다 꺾는 각도와 획의 길이를 일정하게 맞추면 글씨가 더 예뻐 보인답니다.
보일 듯 말 듯 너무 소심하게 꺾지 말고 과감하게 꺾어도 괜찮아요.

그 사람의 친절한 미소
따뜻한 말 한마디

그 사람의 사소한 몸짓
하나하나에도

내 마음엔 이렇게 바람이 불고 있는데
내 마음은 이렇게나 일렁이고 있는데

그 사람의 마음은 어떨까?

강세형 <나는 아직, 어른이 되려면 멀었다>

가로로 누운 모음을 꺾어서
가로로 누운 모음의 왼쪽 끝을 위로 꺾어 써보세요. 세로로 긴 모음도 꺾어서 쓰면 잘 어울려요.

내맘이 보이나요?
이렇게 숨기고 있는데
내맘이 보인다면
그대도 숨기고 있나요?
내맘이 보이나요?
언제쯤 알게 됐나요?
그대도 그렇다면
나에게 말해요

주시드폴, 보이나요?

자음 ㅇㅂㅎ을 뾰족뾰족하게
ㅇ과 ㅎ의 동그라미를 세모처럼, ㅂ은 알파벳 A를 뒤집은 것처럼 뾰족하게 써보세요.

나쁜 추억은
행복의 홍수아로니
가라앉게 해
네게 바라는건
그게 전부야
수도 꼭지를 트는건
네 몫이란다.

실뱅쇼메,
마담 프루스트의 비밀정원

힘을 약간 빼고
플러스펜을 쥔 손의 힘을 약간 빼보세요. 흐리고 가느다란 글씨를 쓸 수 있답니다.
자음 ㅂ과 ㅎ의 마지막 획은 과감하게 밖으로 빼보세요.

세상은 매우
재미있습니다
단지 우리가 그것을 너무
심각하게
받아들일 뿐입니다.

헤르만 헤세,
< 헤세의 사랑 >

자음과 모음을 크고 작게
자음을 크게 쓰면 글씨가 불균형하게 보일 수 있어요. 하지만 귀여운 느낌을 표현할 수도 있답니다.
자음을 크게 써보세요. 그에 비해 모음과 받침으로 쓰인 자음은 작게 써봅니다.

글자의 자음과 모음을 그림으로 표현하면,
짧고 단순한 글귀도 멋지게 바꿀 수 있어요.
'반짝반짝'이라고 하면 무엇이 떠오르나요?
저는 하늘의 '별'이 생각나요. ㅂ 대신 별그림을 넣어볼게요.

그렇다면 '가을'은 어떤가요?
ㅇ 대신 갈색으로 변한 쓸쓸한 나뭇잎을 넣어볼게요.
색까지 입히니 가을이 더 가을다워졌죠?

빗방울　　　연필

찰랑찰랑　　밤하늘
　　　　　　예쁜 달.　　　나뭇잎

뭉게뭉게　　　　웃어

크리스마스

복잡하게 생각하지 않아도 돼요.
단어를 보고 떠오르는 이미지나 느낌을 자유롭게 표현해보세요.

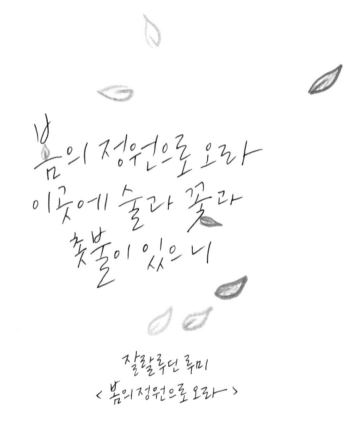

봄의 정원으로 오라
이곳에 술과 꽃과
촛불이 있으니

잘랄루딘 루미
< 봄의 정원으로 오라 >

글자와 그림을 조화롭게
'봄'하면 무엇이 떠오르나요? 싱그럽고 푸른 풀잎, 겨울의 무채색을 걷어내는 화사한 꽃잎이 봄에 있지요.
글귀 중에서 '봄, 꽃'이라는 단어를 그림으로 바꿔보세요. 풀잎과 꽃잎을 조화해서 써봅시다.

비밀을 알려줄게
항상마음에 품고 있거라

용감하고
친절하렴

케네스브래너 <신데렐라>

모음과 자음을 삐뚤빼뚤

모음과 자음을 왼쪽으로 기울였다, 오른쪽으로 기울였다 자유롭게 써보세요. 최대한 삐뚤빼뚤하게요.
단정했던 플러스펜이 개성 있게 보인답니다

기억하니 그때의 우리가
주홍빛 물을 놓은 그 길가에 인
영원히 속삭일 것 같았던
너의 음성도 불러 보지만
아무 대답이 없네

사랑했고 아파도 했기에
아무 일 없는척 난 지내왔어
영원히 노래할 것 같았던
우리 사랑도 불러보지만
아무 소용이 없네.

배경영 〈그 사람이 생각나면〉

펜의 위쪽을 잡고

평소보다 펜의 위쪽을 잡고, 손에 힘을 뺀 후 펜이 가는 대로 써보세요.
이렇게 쓰며 펜을 제어하기 힘들 거예요, 제멋대로 움직이고 글자도 흐려지고 선이 끊기기도 하고요.
이 방법으로 쓸 땐, 글씨를 예쁘게 쓰려고 노력하기보다
손이 가는 대로 자연스럽게 둘수록 멋스러운 글씨가 나와요.

부디
내 말을 믿어보세요
아무래 현실에
답답하더라도
내일은
오늘보다
멋진 날이 되리라, 하고요

히가시노 게이고
＜나미야 잡화점의 기적＞

모을 덧칠하기

모을이 합 획만 서너 번 덧칠해서 굵게 표현해보세요

원래 내 글씨와 전혀 다르게 보일 수 있는 방법이어서 많은 분들이 좋아하는 글씨체이기도 해요.

단, 지나치게 덧칠해서 굵어지면 자칫 지저분해 보일 수 있으니 주의하세요.

행복이란 건
포도주 한잔, 밤 한알
허름한 화덕
바다소리처럼
참으로 단순하고 소박한
것이라는 생각이 들었다.
필요한 건 그 뿐이었다.

니코스 카잔차키스
「그리스인 조르바」

이래서 내가 음악을 좋아해
가장 따뜻한 순간까지도
갑자기 의미를 갖게 되니까
이런 평범한 음악을 듣는 순간
아름답게 빛나는 진주처럼 변하지
그게 음악이야

빛이게
조카니

세로로 차분하게
세로 방향으로 글씨를 쓰면 고즈넉하고, 차분하고, 옛스러운 느낌이 나요.
시작은 오른쪽 위에서 아래로, 왼쪽 방향으로 진행하며 씁니다.

날카로우면서도
매끄러운
두 얼굴의 만년필

손에 맞는
만년필 한 자루,
갖고 계세요?

만년필은 볼펜보다 불편해요.
무겁기도 하고, 예민하기도 하고,
직접 잉크도 바꿔줘야 하죠.

그래도 만년필이 매력적인 건
날카로우면서도 매끄러운 선,
사각사각한 손끝의 느낌,
잉크를 넣을 때의
아날로그한 감성 때문 아닐까요?

비싼 만년필이 아니어도 충분해요.
내 손에 잘 맞는 펜이라면 어떤 것이든 좋아요.
연습용으로 쓰이는 저렴한 만년필도 많답니다.
펜촉은 다양한데요. 얇은 펜촉일수록 날카로운 느낌이 더 강합니다.
촉의 굵기는 가장 얇은 EF촉, 평균 굵기인 F촉,
그보다 굵은 M촉 등이 있습니다. F촉 정도를 사용하면 무난할 거예요.

만년필은 평소 자주 쓰는 도구가 아니어서
처음에 익숙해지는 시간을 충분히 갖는 게 좋아요.
종이와 만년필의 각도가 45도가 되도록 펜을 잡아주세요.
뾰족한 펜촉을 느끼며 선을 그어봅니다.

글씨를 쓰다 보면 펜을 잡는 위치가 조금씩 움직일 수 있어요.
너무 많이 움직이면 획이 끊겨버린답니다.
끊어지지 않는 나만의 위치를 찾는 게 중요해요.
제대로 위치를 잡고, 각도를 유지하면서 써보세요.

따라 써보세요. 만년필과 가까워지기 위한 시간입니다

거위의꿈 거위의꿈

지금이 순간 지금이 순간

웃어봐요, 활짝!! 웃어봐요, 활짝!!

이번에는 만년필의 날카로운 촉을 더 살려보세요.
글자 획의 끝을 날카롭게 뽑으면서 써봅니다.

좋은사람

바람의언덕

당신이 누구든
얼마나 외롭든
세상은 매순간
당신을
초대하고 있다

 메리올리버 , 기러기

알파벳 Z + Z = 자음 ㄹ
받침에 쓰인 ㄹ을 강조해보세요. Z를 두 번 연달아 썼던 것 기억하시죠?
만년필의 날카로운 필감을 느끼면서 글씨를 써보세요.

돌아보니
나를 가득채우고
위로하는 것은
한마디 말이면
한줄의 글이면
충분할 때가 많았다

양청훈
< 그리움은 모두 북위 접에서 왔다 >

마지막 획을 날카롭게

글자의 마지막 획을 빠른 속도로 그어주세요. 시험지를 채점할 때 틀린 문제에 표시하듯 날카롭게요.
행의 끝에 있는 글자는 더 날카롭고 길게 그어봅니다.

자책하면 못쓰는 거란다
그게 바로 못생겨지는 거야
못생겨 지는건
마음에서부터 시작된단다
매일매일을
새롭게 살아 가는 거야

테이트 테일러 <헬프 >

마지막 가로 획을 길게 빼면서
한 줄이 끝날 때마다 마지막 가로 획을 길게 쭈욱 빼주세요. 자음 ㅁ도 강조해서 써봅니다.

영원한 건 없지만
이 세상은 따뜻하게 변해가길
영원한건 없지만
익숙함에 소중함을 잃지않길

헤르만헤세 <데미안>

받침을 넓적하게
받침을 크고 넓적하고 써보세요. 글자가 둥글둥글 부드러워진답니다.
특히 자음 ㄴ은 직선이 아니라, 곡선으로 써주면 부드러운 느낌이 더 살아나요.

수많은 오월 지나고
초록은 점점 녹이 슬어도
따뜻했던 봄날의
환영을 기억해

랄라스윗
< 오월 >

자음 ㅅㅈㅊㅎ을 콧수염처럼

ㅅㅈㅊ의 획을 할아버지 콧수염처럼 바깥쪽으로 구부려보세요.
ㅎ은 첫번째 획을 곡선으로 써봅니다. 모음도 조금 둥글게 써보세요.

가까워진다는것은
거리를 줄이는 게
아니라
거리를 극복하는
게에요.

다니엘 글라타우어
< 새벽 세시, 바람이 부나요? >

모든 획을 떨어뜨려서
글자의 모든 획을 서로 떨어뜨린다는 느낌으로 써보세요.
하나의 모음, 하나의 자음 안에서도 각각의 획 사이마다 충분히 간격을 주는 거예요.

낮잠을 자고 일어나면
내가 어디 있는지
지금이 언제인지
잊어버릴 때가 있다
은근히 좋습니다

무라카미 하루키
「샐러드를 좋아하는 사자」

손에 힘을 빼고 흐리멍덩하게

만년필로 쓴 글씨는 딱딱하고 강한 느낌이 있잖아요. 그런데 힘을 빼고 쓰면 색다른 느낌이 난답니다.
플러스펜은 펜 끝을 잡고 썼지만, 만년필은 그렇게 하면 자칫 글씨가 안 써질 수도 있어요.
잡는 위치는 평소 그대로, 그저 손의 힘을 조금만 빼주세요.

만년필은 대표적인 수성펜이기도 해요.
그래서 물과 닿으면 번짐이 생기면서 묘한 느낌을 낼 수 있답니다.
슬프고 외로운 느낌도 나고요.

글씨를 쓰세요.
그리고 물을 떨어뜨려 봅니다.

물을 떨어뜨릴 때는 붓을 이용하면 가장 좋아요.
붓에 물을 묻힌 후,
번짐 효과를 주고 싶은 글자 위에서 붓대를 톡톡 두드려주세요.
물이 뚝뚝 떨어지도록요.
그러면 아주 자연스럽게 번짐 효과를 줄 수 있답니다.

내가
잠들기 전
마지막으로
이야기 하고 싶은
사람은
바로 당신이에요

로브라이너
< 해리가 샐리를
만났을때 >

글자 위에 눈물처럼
물에 적신 붓으로 글자 군데군데에 톡톡 물을 떨어뜨려보세요.
눈물이 떨어진 것 같은 효과가 있어서 슬픈 느낌의 문장과 잘 어울립니다.
완성한 후에는 종이를 잘 말려줘야 해요.

세상어디에 있어도

슬픈 사람은 슬프고

외로운 사람은 외로워요

오기가미 나오코 , 카오메식당

글자 위에 물로 덧칠하기
먼저 글씨를 써보세요. 물을 묻힌 붓으로 강조하고 싶은 단어 위를 덧칠해보세요.
번지면서 글자 색이 진해지는 효과를 관찰해보세요.

그 작은 바램들이
강을 이루어면
함께, 흘러갈수 있을까?

안녕바다 <하소연>

배경효과 만들기

수성페인 만녀필의 특징을 이용해 글귀 주변에 효과를 내보세요.
먼저 글귀를 자유롭게 써보세요. 그리고 그 밑에 선을 몇 개 긋습니다.
물에 적신 붓으로 선 부분을 쓱쓱 칠해주세요. 밤바다 같은 효과를 낼 수 있어답니다

글씨를 입체적으로
표현하는
지그펜

캘리그라피를 위해 태어났습니다.
내 이름은 지그펜입니다.

지그 ZIG 캘리그라피펜, 컬러 마카라고도 하죠.
지그펜에도 종류가 많아 헷갈릴 수도 있으니
지그 ZIG 캘리그라피펜 MS3400이라는 걸 기억해두세요.

지그펜은 쓰는 각도를 달리해서 입체적으로 글씨를 쓸 수 있고
색깔도 다양해서 캘리그라피 클래스에서도 인기가 좋아요.
하지만 생각보다 만만치 않은 도구랍니다.
쉽게 쓸 수 있을 것 같은데도
의외로 다루기가 어렵거든요.

지그펜은 양쪽으로 쓸 수 있어요.

펜촉에 해당하는 부분을 '팁'이라고 하는데요,

한쪽은 굵고, 다른 한쪽은 얇죠. 먼저 굵은 쪽으로 선을 그어보세요.

곡선과 회오리 모양도 그려봅니다.

지그펜은 선을 긋는 것만으로도 입체감을 느낄 수 있어요.

이번에는 얇은 쪽이에요.

이리저리 펜 잡는 위치를 바꿔가면서 자유롭게 써봅니다.

책이 지저분해질까 걱정하지 말고 마음껏 그려보세요.

1

굵은 쪽으로 써보세요.
펜 잡는 위치를 고정하고 글씨를 쓰면
글자 획마다 굵기가 달라져서
자연스럽게 입체감이 살아나요.

마음그림

2

굵은 쪽으로 쓸 때도 팁의 모서리를 이용하면
조금 더 얇게 쓸 수 있답니다.

인생의 회전목마

3

얇은 쪽으로 써봅니다. 굵은 쪽보다 편하게 쓸 수 있을 거예요.

4

굵은 쪽과 얇은 쪽을 섞어 쓰면 글귀에 리듬감이 생깁니다.

5

지그펜의 굵은 쪽으로 쓸 때 제일 까다로운 게 자음 ㅇ과 ㅎ입니다.
동그라미 가운데가 전부 메워지기 쉽거든요.
아래 빈칸에 동그라미를 여러 개 그려보세요.

동그라미의 시작 지점과 끝 지점을 꼭 붙일 필요는 없어요.
사이를 띄우거나, 겹쳐서 끝을 밖으로 빼는 것도 또다른 효과를 줍니다.
여러 번 따라 써보세요.

6

지그펜으로 짧은 문구를 따라 써보세요.
굵은 쪽으로 한 번, 얇은 쪽으로 한 번 번갈아 써볼까요?

종이꽃

아름다운 이별

혼자하는여행

어떻게
이럴수 있니
하루가
금방지나가
너와 항상 있다간
할머니 되겠네

이진아
《시간아천천히》

굵은 쪽으로 크게크게

굵은 쪽으로 글귀를 써보세요. 선을 긋던 것과는 또 다를 거예요.
글씨가 너무 크고 굵다고 당황하지 말고요! 과감히 크게 크게 쓰면 됩니다.

편견은 내가 다른사람을
사랑하지 못하게하고
오만은 다른사람이 나를
사랑할 수 없게 만든다

제인오스틴 <오만과편견>

자음 ㄹ을 강조하며
얇은 쪽으로 써보세요. ㄹ을 3과 2를 연달아 쓰는 것처럼 표현하던 거, 잊지 않았죠?
ㄹ을 곡선으로 부드럽게 강조해보세요.

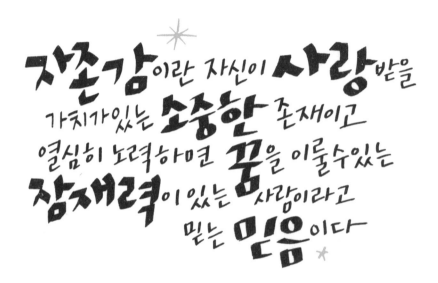

자존감이란 자신이 사랑받을
가치가있는 소중한 존재이고
열심히 노력하면 꿈을 이룰수있는
잠재력이 있는 사람이라고
믿는 믿음이다

배르벨 바르데츠키,
너는 나에게 상처를 줄수없다

굵고 얇은 글씨를 섞어 리듬감 있게
강조하고 싶은 단어는 굵은 쪽으로 크게 그 외의 부분은 얇은 쪽으로 작게 써보세요.
굵은 쪽으로 쓸 때는 팁의 모서리로 써봅니다.
양쪽 펜 뚜껑을 모두 열어둔 채로 왔다 갔다 하면서 쓰면 좀 더 편할 거예요.

사실 '누군가의'
'뭔가'가 되는 것
자체가
그리 편하지 않아요
전 제 자신으로
존재하고 싶어요

마크웹 <500일의 썸머>

얇은 쪽으로 획을 동글하게
글자 획을 동글동글하게 곡선으로 표현해보세요. 부드럽고 사랑스러운 느낌의 글씨를 쓸 수 있어요.

기분 좋은 상상을
하면 어떨까
모두가 날 좋아한다고
몸에 좋은 상상을 하면 어떨까
보기보다 난 괜찮다고

우쿨렐레피크닉 <몸에좋은 생각>

색색의 펜으로

마음에 드는 색을 두세 개 골라보세요. 그 펜들로 한 글자씩 색을 번갈아 바꾸며 써보는 거예요.
한 글자 한 글자 크기에 변화를 주어도 재미있어요.
색연필이나 지그펜처럼 색이 다양한 도구를 사용할 때는 색깔을 최대한 활용하세요.

시간은 삶이며,
삶은 가슴속에
깃들어 있는 것이다

미하엘 엔데, 모모

세로로 긴 모음의 끝을 꺾어서
ㅏ ㅑ ㅓ ㅕ처럼 세로로 긴 모음의 끝을 ㄱ처럼 꺾어 써보세요.
플러스펜으로도 연습해본 글씨체인데요. 지그펜으로 쓰면 또 다른 느낌이 날 거예요.

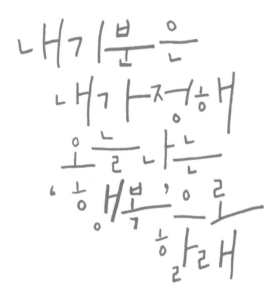

내기분은
내가정해
오늘나는
'행복'으로
할래

루이스캐럴 < 이상한 나라의앨리스 >

모음은 크게 받침은 작게
모음은 크고 길게 획을 빼고, 받침을 작게 쓰면 귀여운 글씨체가 된답니다.
모음이 길어서 서로 겹칠 것 같다고요? 그럼 서로서로 길을 피해주듯 삐뚤하게 표현해도 좋아요.

마음이란
참이상한
것입니다
자기것인데도
정체를 알수없어
그때로 두렵기만합니다

에쿠니가오리, 낙하하는 저녁

한 획만 굵게
글자마다 굵게 쓸 획을 정하세요. 한 단어가 아니라, 한 글자마다요.
그 획은 굵은 쪽으로 팁을 넓적하게 해서 써봅니다. 그 외에는 얇게 써보세요.
마치 들쭉날쭉한 굵은 획들이 움직이는 것처럼 보이는 글씨체랍니다.

언제든
달아날때면
뒤돌아보지
않아도돼
살아있는게
중요하니까

마스타피로 1, 밤하늘아래

행을 지그재그로 쓰기
첫 행은 오른쪽을 기준으로, 두번째 행은 왼쪽을 기준으로, 세 번째 행은 다시 오른쪽으로
이런 식으로 행을 바꿀 때마다 구도에 변화를 주세요. 어깨와 손에 힘을 빼고 편안하게 써봅니다.

내가 만일
한가슴이
깨어짐을
막을수 있다면
내삶은 결코
헛되지 않으리

에밀리 디킨슨, 내가만일

얇은 쪽으로 다양한 굵기를

지그펜의 얇은 쪽으로 씁니다. 펜의 팁 모서리로 세워서 최대한 얇게 써보세요.

그러다 마지막 2행은 넓적하게 눕혀서 써봅니다. 얇은 쪽만으로도 굵기 조절이 가능하답니다.

비 내리는 거리에서

그대 문득 생각해

이룰 수 없었던

그대와 나의 사랑을

가슴 깊이 생각하네

빗속에서 이문세

새로운 구도로 써보기

비가 내리는 것 같은 구도로 써볼까요?

❶ 연필로 긴 빗줄기를 그린다 생각하고 직선을 그어주세요.

❷ 그 연필 선 위에 글씨를 씁니다. 조금 삐뚤빼뚤해도 잘 어울려요.

❸ 글귀 주변에 빗방울이 떨어지는 것처럼 작은 그림을 넣은 후 연필 선을 지워주면 완성!

벼루도 먹도 없이
들고 다니는
붓펜

쓰면 쓸수록 매력적인 붓펜으로 손글씨를 ..

캘리그라피를 시작하는 분들이 탐내는 도구 중 하나인 '쿠레타케 붓펜'.
붓펜은 붓과 먹을 따로 들고 다닐 필요가 없어서 휴대성이 좋아요.
카페에 앉아서도 붓글씨를 쓸 수 있죠.

특히 쿠레타케 붓펜은 정통 붓의 느낌을 잘 살려주는데요.
실제 붓처럼 누르는 힘에 따라 굵기를 다양하게 표현할 수 있어요.
부드럽기 때문에 유연한 글씨를 쓸 수 있다는 것 또한 장점이랍니다.

붓펜은 다루기 쉽지 않은 도구예요. 일단 친해질 시간이 필요합니다.
먼저 선을 그으며 붓의 유연함과 부드러움을 느껴볼까요?
붓펜에 힘을 주고 누르며 선을 그어보세요. 힘을 빼고도 그어봅니다.
다양한 굵기를 표현할 수 있답니다.
힘을 주며 아래로 눌렀다가, 힘을 빼고 위로 들었다가를 반복하며
선을 그어보세요. 줄줄이 달린 소시지 모양이 나오도록요.

붓에 먹이 마르거나 빠른 속도로 쓰면
붓 끝이 갈라지며 이런 효과가 생기는데요. '갈필'이라고 합니다.
갈필을 적절히 활용하면 더욱 멋스럽게 글씨를 쓸 수 있답니다.

붓펜은 힘 조절이 중요합니다.
회오리 모양을 그리며 힘 조절 연습을 해보세요.
밖에서 안으로, 안에서 밖으로 원을 그려보는데요,
선이 끊어지지 않도록 주의하세요.
먼저 펜에 힘을 주어 두껍게 그려봅니다.

이번에는 힘을 빼고 얇은 선으로 그려봅니다.

바깥에서 중심으로 갈수록
선이 얇아지는 회오리를 그려보세요.
삼각형 모양으로도 해봅니다.

2

지그펜처럼 붓펜도 자음 ㅇ을 쓰기가 까다로워요.
마구마구 동그라미를 그려보세요.
시작점과 끝점을 떼거나 붙이거나 겹치는 등 다양하게 표현해보세요.

0 0 8 0 0 0 8 0 0 8 8

0 0 8 0 0 0 8 0 0 8 8

3

자신의 이름을 써봅니다.
누르는 힘을 달리 하며 여러 번 반복해서 써보세요.

4

붓펜으로 쓴 짧은 문구를 따라 써보세요. 붓펜과 친해지는 시간입니다.

상냥한 마음

공중그네

당신의의미

혼자있는 시간

걱정하지마

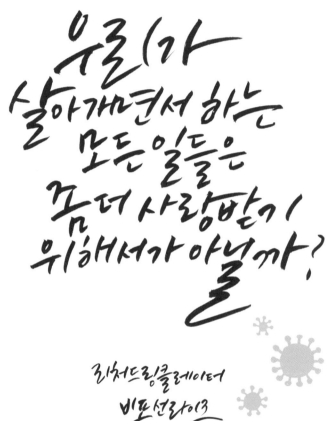

우리가
살아가면서 하는
모든 일들은
좀더 사랑받기
위해서가 아닐까?
를

리처드링클레이터
비포선라이즈

자음 ㄹㅁㅂㅎ 강조하기

앞에서 다른 도구들로 연습했던 대로 ㄹㅁㅂㅎ을 붓펜으로 강조하며 써보세요.
다른 도구로 썼을 때보다 끝을 더 날카롭게 뽑는 게 포인트예요.
끝이 갈라지면서 갈필이 생길 수 있는데, 그 자체로 멋진 글씨가 될 수 있으니 걱정하지 말고 두세요.

대답하지 않는 것도
대답이다
선택하지 않는 것도
선택이다
이유 없음도 이유다

황경신 <생각이 나서>

특정한 단어를 강조해서
강조하고 싶은 단어를 크고 굵은 글씨로 써보세요. 굵은 글씨를 쓸 때는 붓펜을 더 세게 눌러줍니다.

기다리기만 하다가는
꼭 잃을것만 같아서
다가갔고
다가갔다가는
꼭 상처를 입을것만 같아서
기다렸다

김소연, 마음사전

종이와 붓펜을 수직으로
붓펜을 종이와 수직이 되게 세우고 힘을 살짝 빼보세요, 한번 글씨를 써볼까요?
종이에 붓이 닿았나 싶을 정도로 아무 느낌도 들지 않고, 얇게 써질거에요.
만일, 더 얇게 쓰고 싶다면 붓 잡는 위치를 좀 더 위쪽으로 옮기면 돼요.

우리가 참 힘이 됐었던 그때가 그리워
때로는 나뭇이고 때로는 나무라고
그래서 고맙던 외롭지 않은 시절
모든걸 나눌수 있었고 같은 길 걷던 시절
뭐가 달라진걸까
우린 지금 무엇이 소중하게끔 된걸까

김동률 <청춘>

연필로 구도잡기

연필로 글자의 구도를 잡아둔 후에, 거기에 맞게 글씨를 채워 넣을거예요.
쓰고 싶은 글귀를 덩어리, 덩어리로 ㅣ 나눠보세요.
그리고 ㄱ 덩어리를 다양한 ㅋ기의 동그라미 혹은 네모로 표시합니다,
이때 강조하고 싶은 부분은 크게, 아닌 부분은 작게 그리면 되겠죠?
그리고는 그 안에 글씨를 꼭꼭 채워 넣는 거예요. 연필선은 붓펜의 잉크가 다 마른 후에 지워주세요.

꽃처럼 한철만 사랑해줄건가요
여기 나,
아직 기다리고 있어
단 하나의 맘으로
한사람을 원하는 나

심규선
〈꽃처럼 한철만 사랑해줄건가요〉

한 단어만 강조해서

글귀를 읽고 강조하고 싶은 단어를 골라주세요.
강조할 단어는 힘을 주어 굵고 크게 쓰고, 그 외의 글씨는 편안하게 써주세요.

붓펜으로 글씨를 굵게 쓰는 방법은 크게 두 가지입니다.

첫번째는 필압으로 쓰는 거예요.
말 그대로 붓펜에 힘을 주어 꾸욱 눌러 쓰는 걸 말합니다.
어느 획에서 얼마만큼 힘을 주느냐에 따라 다른 효과가 생기겠죠?
유연하고 자연스러운 형태의 굵은 글씨를 쓸 수 있는 방법입니다.

그대걷던길

그대걷던길

두 번째는 붓펜을 눕혀서 쓰는 건데요.
붓 전체가 종이에 닿을 정도로 붓펜을 수평으로 눕히면 됩니다.
새끼손가락과 약지 쪽 손등이 바닥에 닿으면 쓰기 쉽답니다.
인위적인 형태의 굵은 글씨이지만
색다르게 표현할 수 있는 쉬운 방법이랍니다.

일어나면 매일아침
'하늘'부터 확인해
오늘 하늘은 구름이
잔뜩 끼어있는게야
그래서 살짝
웃어주며 냉큼 일어났지
그때 잠시,
매일아침 나의 웃음을
너에게 보여주고 싶다고
생각했어

전소연 〈가만히 거닐다〉

모음을 과감하게 눕혀서
세로로 긴 모음만 굵게 써보세요. 굵게 쓸 땐 붓을 과감하게 눕혀야 해요.

오랫동안
꿈을 그려온
사람은
마침내
그 꿈을
닮아간다

앙드레말로

힘을 주어서 자음 쓰기
자음을 쓸 때 처음에 힘을 주며 획을 시작했다가, 점점 힘을 빼보세요.
그러면 자음의 한 획이 굵어지면서 자연스럽게 크기가 커집니다.
나머지 모음이나 받침은 자음에 비해 작게 써주세요.

지금은 오직
이전의 자기보다
더 나은
자신이 되고싶다는
생각뿐이었다

레프 톨스토이
안나카레니나

붓펜으로 장난스럽게

모음과 지읒, 그리고 받침의 기울기를 다양하게 비껴서 쓰면, 장난스러운 글씨를 쓸 수 있어요.
모음은 쓴 때 아래에서 위로 휘은 그으면 좀 더 자유롭게 표현한 수 있은 거예요.

바보 같은
사람들이
무어라 비웃든 간에,

죽은시인의사회
피터위어

갈필로 밤하늘과 같이
붓펜의 갈필을 활용해서 밤하늘을 표현하는 방법도 유용해요.
파스텔을 눕혀서 색칠하는 것처럼 붓 전체가 종이에 닿을 만큼 최대한 눕혀서
글귀 주변에 색칠하듯 쓱쓱 그려보세요. 쓸쓸한 느낌을 살릴 수 있답니다.

잿빛거리 위엔
아직 남은
어둠이
아쉬운 한숨을
여기 남겨둔채
눈을 뜨는
하루

윤상 〈새벽〉

파격적인 구도로

손의 힘을 최대한 빼고 써봅니다, 아주 조금씩만 움직이면서요.
글귀를 가로로 쓰다가 세로쓰기로 바꿔서 적어보세요. 어둠이 느껴지는 글귀의 분위기에 맞게
밤하늘도 포인트로 그려보고요. 붓펜을 힘껏 세게 눌러 갈필이 생기도록 선을 그어줍니다.

따라 쓰기 워크북

나에게
솔직했고
내 감정에
충실했으니
모든걸
시도했던 나에게
아낌없는 박수를

P.028

그 무엇을 사랑하든
그 사랑의 깊이가
사랑의 대상이 아니라
사랑하는 사람이나
대상을 잃었을 때의
슬픔의 깊이로 결정한다

P.030

졸고 있는 친구의
어깨를 두드리며
그녀가 다시 현실로
돌아갈때쯤엔
많은게 변하지 않아도
다시 누군가를 사랑할수 있다는
마음을 가신채
돌아갈수 있었으면 좋겠다고
생각한다

P.032

날불러주렴
한결같던 목소리로
날 데려가렴
꿈결같던 네 품으로

P.034

행운은
자전거레이스와
같은거야
기다리면
섬광처럼 지나가지
붙잡을 수 있을때
꼭 잡지않으면
후회해

P.036

괜찮다
모든게 다
무너져도 괜찮다
나는 언제나 괜찮다
당신의 상체보다
당신은 크다

P.038

나 사실 요새
정말 위로가 필요해
그래 그냥 괜찮다고
잘하고 있다고
되뇌고 다독여줘
내맘 다잡을수 있도록

P.042

인생은 모두가 함께하는
여행이다
매일매일 사는동안
우리가 할수있는건
최선을 다해 이 멋진
여행을 만끽하는 것이다

P.044

아 사랑이었구나
그때 그대 눈물이
아 그때는 갔는데
잠을 수가 없구나

P.046

억지나 억은
있는편이 낫다
애서로우면
애처로운수록
우리들 발자국에
길이가 생긴다

P.048

한가하게
보이는 사람들도
마음을 두드려보면
어딘가 슬픈소리가
난다

P.050

오늘밤,
불꽃놀이 축제에
같이 갈래요?

P.060

맑은 미소 고운 눈빛
뛰노는 아이들처럼
오래전의 기억들을
간직하고 있는 작은별
이젠 찾을 수 없는 걸까?

P.062

매일매일이
좋을 수는 없어
그런데
잘 찾아보면
매일매일
좋은 일은 있다구

P.064

꽃을 따는
마음이아니라
나무를 심는
마음이었으면
우리의 시간은...

P.068

꿈에선놀아줘
　　　　비가오지않는
꿈에선놀아줘*
　　　　사람도 많지않아
　꿈에선 놀아줘*
　　　　해 저물때까지
*　꿈에선 놀아
꿈에선놀아줘 *별이 질때까지

P.070

깊은맛은
그냥나오는게 아니야
시간이 필요하지

P.072

내비밀은 이런거야
그건 아주 단순해 ✳
오로지 마음으로만 보아야
✳ 잘보인다는 거지 ✳
중요한 건 눈에 보이지
✳ 않는단다
✳ ✳

P.074

나뭇가지 사이로
너무 푸르름이
여전해요 꼭꼭 숨어둔 따스한 햇살
그대요의 향기를 익어내는 아찔한 산뜻함
추억속의 길은 나를인도하네 그대와나 행복했던 그날
꼬장선 수욱원 에서 간직한 채로

P.080

우리
삶에서 모든
중대한 순간들은
단 한번뿐,
다시 돌아오지 않는다

P.084

빛바랜 내 마음도
빛상한 나란 사람도
감쳐 줄수 있는 너의
포면함이
뭐 닳았으면

P.086

사과나무나
호두나무처럼
서둘러 어른이 되는 건
중요하지 않다
아직 본인데 여름으로
가려고 하지말자

P.088

"머리 아줌아,
어디갔다왔어요?"

"동화속 나라, 사람은 누구나
자기만의 동화속 나라를
가지고 있는거야."

P.090

중요한 건
엄청난 즐거움 보다는
작은것에서 즐거움을
찾아내는 자세랍니다.

저는 행복해지는 진짜 비결을
알아냈어요.
바로 현재를 사는 거예요

과거에 얽매여서
평생을 후회하며 산다거나
미래에 기대는 것이 아니라

지금 이 순간
최대의 행복을 찾아내는 것이죠

그 사람의 친절한 미소
따뜻한 말 한마디

그 사람의 사소한 몸짓
하나 하나에도

내 마음엔 이렇게 바람이 불고 있는데
내 마음은 이렇게나 일렁이고 있는데

그 사람의 마음은 어떨까?

P.102

내 맘이 보이나요?
이렇게 숨기고 있는데
내 맘이 보인다면
그대도 숨기고 있나요?
내 맘이 보이나요?
언제쯤 알게 됐나요?
그대도 그렇다면
나에게 말해요

P.104

나쁜 추억은
행복의 홍수아래
가라앉게 해
네게 바라는 건
그게 전부야
수도 꼭지를 트는건
네 몫이란다.

P.106

세상은 매우
재미있습니다
단지 우리가 그것을 너무
심각하게
받아들일 뿐입니다.

P.108

봄의 정원으로 오라
이곳에 술과 꽃과
촛불이 있으니

P.112

비밀을 알려줄게
항상마음에 품고있거라

용감하고
친절하렴

P.114

기억하니 그때의 우리가
줄빛 무른 높은 그 길가에서
영원히 속삭일 것 같았던

네의 음성도 불러보지만
아무 대답이 없네

사랑했고 아파도 했기에
아무일 없는척 반 지내았어
영원히 노래할 것 같았던

우리 사랑도 불러보지만
아무 소용이 없네

부디
내말을 맘에 붙세요
아무래 현생에
답답하더라도
내일은
오늘보다
멋진날에 되리라, 하고요

P.118

행복이란 건
포도주 한잔, 밤 한알
허름한 화대
바다소리처럼
참으로 단순하고 소박한
것이라는 생각이 들었다.
필요한건 그 뿐이었다.

P.120

이래서 내가 음악을 좋아해

가장 따분한 순간까지도 ♪

갑자기 의미를 갖게 되니까

이런 평범함도 음악을 듣는 순간

아름답게 빛나는 진주처럼 변하지

그게 음악이야

당신이 누구든
얼마나 외롭든
세상은 매순간
당신을
초대하고 있다

P.132

돌아오니
나를 가득채우고
위로하는 것은
한마디 말이면
한줄의 글이면
충분할 때가 많았다 ─

P.134

자책하면 못쓰는 거란다
그게 바로 못생겨지는 거야
못생겨 지는건
마음에서부터 시작된단다
매일매일을
새롭게 살아 가는 거야

영원한 건 없지만
이세상은 따뜻하게 변해가길
영원한건 없지만
익숙함에 소중함을 잃지않길

수많은 오월 지나고
초록은 점점 녹이 늘어도
따스했던 봄날의
환영을 기억해

P.140

가까워진다는것은
거리를 줄이는게
아니라
거리를 극복하는
게에요.

P.142

낮잠을 자고 일어나면
내가 어디 있는지
지금이 언제인지
잊어버릴때가 있다
은근히 좋습니다

P.144

내가
잠들기전
마지막으로
이야기 하고 싶은
사람은
바로 당신에게

P.148

세상어디에 있어도

슬픈 사람은 슬프고

외로운 사람은 외로워.

그 작은 바램들이

강을 이루어

함께, 흘러갈수 있을까?

P.152

어떻게
이럴수있니
하루가
금방지나가
너와항상있다간
할머니되겠네

P.164

편견은 내가다른사람을
사랑하지 못하게하고
오만은 다른사람이나를
사랑할 수 없게 만든다

P.166

자존감이란 자신이 사랑받을
가치가 있는 소중한 존재이고
열심히 노력하면 꿈을 이룰수있는
잠재력이 있는 사람이라고
믿는 믿음이다.

P.168

사실 '누군가'의
'뭔가'가 되는 것
자체가
그리 편하지 않아요
전 제 자신으로
존재하고 싶어요

P.170

기분좋은 상상을
하면 어떨까
모두가 날 좋아한다고
몸에 좋은 상상을 하면 어떨까
보기보다 난 괜찮다고

P.172

시간은 삶이며,
삶은 가슴속에
깃들어 있는 것이다

P.174

내기분은
내가정해
오늘나는
'행복'으로
할래

P.176

마음이란
참이상한
것입니다
자기것인데도
정체를 알수없어
때로 두렵기만 합니다

P.178

언제든
달아날때면
뒤돌아보지
않아도돼.
살아있는게
중요하니까

P.180

내가만일
한가슴이
깨어짐을
막을수있다면
내삶은결코
헛되지않으리

P.182

이룰수어방었던

그대옷슾생각해

비내리는거리에서

그대와나의사랑을

가슴깊이생각하네

<u>P.184</u>

우리가
살아가면서 하는
모든 일들은
좀더 사랑받기
위해서가 아닐까?

P.194

대답하지 않는 것도
대답이다
선택하지 않는 것도
선택이다
이유 없음도 이유다

P.196

기다리기만 하다가는
꼭 잃을것만 같아서
다가갔고
다가갔다가는
꼭 상처를 받을것만 같아서
기다렸다

P.198

우리가 참 힘이됐었던 그때가그리워
때로는 다독이고 때로는 나무라고
그래서 고맙던 외롭지 않은시절
모든걸 나눌수있었고 같은 길 걷던 시절
뭐가 달라진걸까
우린 지금 무엇이 소중하게끔 된걸까

P.200

꽃처럼 한철만 사랑해줄건가요
여기 나,
아직 기다리고있어
단 하나의 맘으로
한사람을 원하는 나

P.202

일어나면 매일아침
(하늘)부터 확인해
오늘 하늘은 구름이
잔뜩 끼여있는게야
그래서 살자
웃어주며 냉큼 일어났지
그때 잠시,
매일아침 나의 웃음을
너에게 보여주고 싶다고
생각했어

P.206

오랫동안
꿈을 그려온
사람은
마침내
그 꿈을
닮아간다

P.208

지금은 오직
이전의 자기보다
더 나은
자신이 되고싶다는
생각뿐이었다

P.210

젯빛거리 위엔
아직 남은
볕들이
아쉬운 한숨을
여기 남기운채

<u>P.214</u>

지은이
정혜윤

기획 김보희
편집 김보희. 정민애
표지 디자인 유경아
본문 디자인 김아영
본문 일러스트 정혜윤, 남숙현, 김아영
제작 이수진, 박규동

인쇄 창인씨앤피
제본 경원문화사
후가공 이음씨앤피

국내도서 인용
『가만히 거닐다』, 전소연 저, 북노마드, 2009
『그리움은 모두 북유럽에서 왔다』, 양정훈 저/사진, 부즈펌, 2013
『나는 아직, 어른이 되려면 멀었다』, 강세형 저, 김영사, 2010
『눈물을 그치는 타이밍』, 이애경 저, 허밍버드, 2013
『당신으로 충분하다』, 정혜신 저, 푸른숲, 2013
『마음사전』, 김소연 저, 마음산책, 2008
『반짝반짝 나의 서른』, 조선진 저, 북라이프, 2015
『밤 열한 시』, 황경신 저/김원 그림, 소담출판사, 2013
『생각이 나서』, 황경신 저, 소담출판사, 2010
『외로우니까 사람이다』, 정호승 저, 열림원, 2008

노래가사 인용
komca 승인필
〈네게 간다〉, 캐스커 / 〈위로가 필요해〉, 만쥬 한봉지
〈행복을 기다리며〉, 윤상 / 〈꿈에선 놀아줘〉, 루싸이트 토끼
〈엔틱한 게 좋아〉, 커피소년 / 〈보이나요?〉, 루시드폴
〈그 사람이 생각나면〉, 배영경 / 〈오월〉, 랄라스윗
〈하소연〉, 안녕바다 / 〈시간아 천천히〉, 이진아
〈몸에 좋은 생각〉, 우쿨렐레 피크닉 / 〈빗속에서〉, 이문세
〈청춘〉, 김동률 / 〈꽃처럼 한 철만 사랑해줄 건가요〉, 심규선 / 〈새벽〉, 윤상